DEBUT D'UNE SERIE DE DOCUMENTS EN COULEUR

CATALOGUE

DE LA COLLECTION

DES TABLEAUX

De l'Ecole Française moderne,

RÉUNIS

Par feu M. DU SOMMERARD,

ET DONT LA VENTE AURA LIEU

Les 11, 12 et 13 Décembre 1843.

PARIS,

IMPRIMERIE DE E.-B DELANCHY,
Faubourg Montmartre, 11.

1843.

CATALOGUE

De la Collection

DE TABLEAUX

De l'École Française moderne,

Réunis par feu M. DU SOMMERARD,

Et dont la Vente aura lieu les

Lundi 11, mardi 12 et mercredi 13 décembre 1843,

A UNE HEURE TRÈS PRÉCISE,

Hôtel rue des Jeûneurs, n° 16 (Salle n° 2),

Par le ministère de M° Bonnefons de Lavialle,
commissaire-priseur, rue de Choiseul, 11;

Assisté de M. Ch. Paillet, Expert honoraire du Musée
royal, rue Grange-Batelière, 24.

L'EXPOSITION SERA PUBLIQUE

Les SAMEDI 9 et DIMANCHE 10, de onze à quatre heures.

PARIS.

IMPRIMERIE DE E.-B. DELANCHY,
FAUBOURG MONTMARTRE, 11

1843.

AVERTISSEMENT.

Ce catalogue n'a pas besoin de préface, de même que, sans l'usage admis, l'exposition préalable ne serait pas nécessaire pour la vente que nous annonçons. En effet, tous les objets qui la composent sont depuis long-temps familiers à ceux qui aiment ou cultivent les arts.

La collection de tableaux de l'école française contemporaine (de 1820 à 1830) réunie par feu M. Du Sommerard, quoique d'un intérêt tout distinct de celui qui s'est attaché à sa célèbre galerie d'antiquités, n'en a pas moins toujours excité, à un titre différent, la curiosité empressée des amateurs. Elle forme un ensemble où l'on aime à rencontrer, dès le début dans leur brillante carrière, bien des noms illustres aujourd'hui et qui ont dû au patronage de M. Du Sommerard leurs premiers encouragements.

Au surplus, la liste ci-après, où chaque œuvre indiquée est originale et déjà connue, soit par elle-même, soit comme pensée première de plusieurs tableaux d'élite de nos musées royaux, dispense de tout autre détail.

AVIS.

Sept des tableaux dont nous offrons ici le catalogue ont été faits pour constituer une série distincte dans la collection de M. Du Sommerard : ce sont les sept sacrements; ils figurent sous les numéros 48, 77, 102, 103, 106, 118 et 137, et ont été exécutés par MM. Xavier Leprince, Léopold Leprince, Renoux, Marin, Lavigne, Lesaint et Garson.

Une autre suite, celle des sept péchés capitaux, servait de complément à cette première série; ces tableaux, peints par MM. Fragonard, Th. Fragonard et Destouches, sont classés sous les numéros 26, 35, 36, 42, 43 et 44; le septième n'a pas été livré à M. Du Sommerard.

La vente des dessins, qui sont l'objet d'un catalogue séparé, aura lieu les 18, 19 et 20 décembre : exposition publique le dimanche 17.

Les acquéreurs paieront cinq centimes par franc, applicables aux frais.

DÉSIGNATION
DES TABLEAUX.

ADAM (M. Victor).
1. — Deux sapeurs de la garde royale.
DU MÊME.
2. — Ambulance militaire, esquisse.
DU MÊME.
3. — Hussard au bivouac, donnant à manger à son cheval.
DU MÊME.
4. — Un épisode de la campage de Russie.
BAPTISTE (M.).
5. — Les musiciens ambulants, petit tableau de charge.
BARBIER (M.).
6. — Paysage.
DU MÊME.
7. — Vue d'une chapelle du XIII^e siècle.
DU MÊME.
8. — Un intérieur de cour dans un village.

BEAUME (M.).

9. — Récit du conte de la grand'mère, scène de famille.

Ce tableau, d'une grande délicatesse de touche, peut être regardé comme une des jolies productions de cet artiste.

DU MÊME.

10. — Le braconnier.

BELLANGÉ (M. HIPPOLYTE).

11. — Un soldat de la vieille garde, tombant d'épuisement et de fatigue, est secouru par une famille de paysans.

DU MÊME.

12. — Scène sur le champ de bataille. Un hussard procède à la spoliation d'un camarade étendu mort.

BERGERET (M.).

13. — Sujet de l'histoire d'Orient. Une femme nue, entourée de soldats armés, est entraînée vers un chef en grand costume oriental. Cette esquisse a fait le sujet d'un grand tableau.

BIDAULT

14. — Paysage. Site d'Italie avec fabriques et figures.

BOILLY (M. JULES).

15. — Monument de la campagne de Rome. Des paysans de la Romanie sont assis au pied du mausolée.

BOUIIOT.

15 *bis*. — Religieuse en prière près d'un bénitier. (Peint sur volet.)

CHAUVIN.

16. — Grand paysage. Site d'Italie. Au milieu est un torrent traversé par un pont. Un troupeau franchit le torrent.

COGNIET (M. Léon).

17. — Vue prise intérieurement de la Basilique de Saint-Laurent hors les murs à Rome. Cette belle esquisse se fait remarquer par la vigueur de la touche et des tons du maître.

COIGNET (M. Jules).

18. — Vue de mer par un temps calme.

COLIN (M. A.).

19. — Vue prise sur les plages de la Normandie.

DECAISNE (M.).

20. — La consultation, scène d'intérieur. Une jeune dame se rend avec son cavalier chez un astrologue pour le consulter sur l'avenir. Cet intérieur est peint avec tout le talent qui distingue cet artiste, et a fourni plusieurs belles gravures et lithographies.

DECAMPS (M.).

21. — Petit savoyard tapi dans un renfoncement de muraille. Ce joli petit tableau porte dans sa

composition et dans le beau fini de son exécution tout l'ensemble des brillantes qualités de ce maître.

DELACROIX (M. Eugène).

22. — Un pâtre de la campagne de Rome, blessé, vient au bord d'un ruisseau étancher sa blessure. La figure qui compose le tableau est presque couchée, et compose à elle seule le sujet ; la vigueur de la touche réunie au fini de l'exécution et à la beauté de la composition, font de ce tableau un des chefs-d'œuvre du maître.

DU MÊME.

23. — Scène de Don Quichotte.

DEMARNE.

24. — Vue d'une porte de ville et place publique, avec figures et animaux. Ce tableau se recommande par la finesse qui a toujours caractérisé les productions de cet artiste.

25. — Marine. Un temps agité.

DESTOUCHES (M.).

26. — La Luxure, un des sept péchés capitaux. Ce tableau, d'une fraîcheur de ton qui ne le cède qu'à la franchise de l'exécution, fait partie de la suite des sept péchés capitaux, suite dont nous avons parlé à la note de la première page. Un jeune peintre couché avec la femme de son maître, est surpris par celui-ci.

DEVÉRIA (M. Achille.)

27. — Une mascarade, scène de famille.

DU MÊME.

28. — Une musicienne jouant du luth.

DEVÉRIA (M. Eugène).

29. — La naissance d'Henri IV, grande esquisse du tableau exécuté par cet artiste et placé dans la grande galerie du musée du Luxembourg.

DU MÊME.

30. — L'exorcisation de Jeanne-d'Arc.

DUPERREUX.

31. — Vue de Cottrets, paysage.

FÉRÉOL (M.).

32. — Des pêcheurs retirant leurs filets à marée montante.

FOUQUET (M.).

33. — Intérieur d'une église du XIV^e siècle.

FRAGONARD.

34. — Deux scènes de jalousie. Ces deux tableaux sont les pendants l'un de l'autre.

DU MÊME.

35. — L'Envie, composition, l'un des sept péchés capitaux.

DU MÊME.

36. — La Colère, l'un des sept péchés capitaux. Un peintre précipite un de ses rivaux pardessus la rampe d'un escalier, dans un moment de colère.

DU MÊME.

37. — Les funérailles d'un guerrier, esquisse.

DU MÊME.

38. — Petite esquisse et son pendant, sujets historiques.

DU MÊME.

39. — François Ier et la belle Feronière dans l'atelier du Titien. Ce tableau a servi d'original à un des premiers essais de la renaissance de la peinture sur verre, fait à la manufacture royale de Sèvres, par Pierre Robert. Ce vitrail, exécuté pour le cabinet de M. Du Sommerard, figure aujourd'hui comme jalon, pour servir à l'histoire de la peinture sur verre, dans le musée de l'Hôtel de Cluny.

DU MÊME.

40. — Raphaël devant le pape Léon X.

DU MÊME.

41. — Épisode du règne de Charles VI.

FRAGONARD (M. THÉOPHILE).

42. — L'Orgueil, l'un des sept péchés capitaux. Un peintre, penché sur le bord de son carrosse, jette à pleines mains les flots d'or sur la multitude.

DU MÊME.

43. — L'Avarice, l'un des sept péchés capitaux. Lantara est en butte aux charges de ses élèves, qui, pour surprendre son amour pour l'or, lui passent par une trappe des pièces d'or en papier doré.

DU MÊME.

44. — La Paresse, l'un des sept péchés capitaux. Les moines chantent matines autour d'un de leurs frères mollement couché à terre.

DU MÊME.

45. — Épisode de la vie du Poussin. Un seigneur qui était venu le visiter, s'étonne de le voir le reconduire et l'éclairer lui-même, et le plaint de n'avoir pas de gens à sa disposition. Le peintre lui répond qu'il le plaint bien davantage d'avoir tant de gens pour le servir.

FRANQUELIN.

46. — Le petit ramoneur, scène de famille. Dans un appartement occupé par une mère encore au lit, se trouve un petit ramoneur qui, sortant de la cheminée, vient par sa présence effrayer les petits enfants qui se précipitent vers leur mère. Ce délicieux tableau se fait remarquer par la finesse inouïe de touche qui distinguait ce maître regretté.

DU MÊME.

47. — La convalescente. Ce sujet est traité, comme le précédent, avec tout le talent et toutes les qualités de cet artiste. 200

GARSON (M.).

48. — La Confirmation, l'un des sept sacrements. L'archevêque de Paris confère le sacrement de la confirmation aux jeunes gens et aux jeunes filles agenouillés.

DU MÊME.

49. — Le catéchisme. 41

DU MÊME.

50. — Le petit maraudeur.

DU MÊME.

51. — Entrée d'un village, ruine sur le premier plan.

GIROUX (M. André).

52. — Le marchand de légumes et d'allumettes, debout contre un pan de murailles. Cette figure est pleine d'expression et touchée avec une finesse dans tous les détails qui en fait une des jolies pièces de la collection.

GOUREAU (C.)

53. — Intérieur d'un cellier dans un monastère.

GUET (M.).

54. — Intérieur d'un corps-de-garde de carabiniers.

DU MÊME.

55. — Le braconnier.

GUDIN (M. Th.)

56. — Vue de l'entrée du port d'Honfleur.

DU MÊME.

57. — Vue d'un fort en mer.

DU MÊME.

57 *bis.* Marine. Vue d'un fort en mer. (Peint sur un volet.)

HAUDEBOURT-LESCOT (Madame).

58. — Deux jeunes femmes, en costumes de la Romanie, cherchent à calmer par leurs soins les souffrances de leur mère malade. Ce tableau, d'une

— 13 —

belle exécution, a fait le sujet d'une gravure remarquable.

HILLEMACHER (M.).

59. — Une halte de cuirassiers. Un de ces soldats assis et tenant son cheval en laisse, joue avec deux enfants sur le premier plan.

JACOTTET (M.).

60. — Passage d'un régiment de hussards dans un village.

KNIP.

61. — Troupeau de moutons et de chèvres dans un pâturage. Ce petit tableau est fait avec une finesse d'exécution et un moelleux remarquables, même parmi les tableaux de ce maître.

LEBLANC (M.).

62. — Grande vue de la villa Médicis, palais de l'Académie française à Rome, prise du monte Pincio.

DU MÊME.

63. — Vue intérieure d'un cloître du XII^e siècle.

LE POITTEVIN (M. Eugène).

64. — L'abreuvoir, grand paysage. Un paysan à cheval amène des bestiaux à un gué.

DU MÊME.

65. — Braconnier assis sur un tertre.

DU MÊME.

66. — Chemin de traverse. Paysage avec chaumières.

DU MÊME.

67. — Les pêcheurs d'écrevisses. Deux grandes figures sur le premier plan.

DU MÊME.

68. — Une pêche en mer par un temps calme.

DU MÊME.

69. — Des chasseurs battant une forêt.

DU MÊME.

70. — Scène du temps de Charles VI. Esquisse.

DU MÊME.

71. — Turc dans l'intérieur d'un corps-de-garde. D'après M. *Decamps*.

LEPRINCE (A. Xavier).

72. — L'antiquaire. Ce délicieux tableau, regardé comme une œuvre parfaite du genre, a été achevé par M. Renoux. Les figures sont d'une finesse d'expression remarquable, et ne le cèdent en rien à l'exécution si habile et si minutieusement vraie des détails du mobilier et des curiosités rassemblés dans cette scène d'intérieur.

DU MÊME.

73. — Le carnaval, grande scène de mascarade sur le boulevart des Italiens. La chaussée est couverte des voitures de masques et des cavalcades, et les bas-côtés sont encombrés de la foule des promeneurs costumés et masqués. Ce tableau est un véritable chef-d'œuvre; il est, du reste, assez connu

de tous les amateurs pour que nous puissions nous dispenser d'y consacrer une plus longue notice.

DU MÊME.

74. — Atelier de peinture de l'artiste. Toutes les figures qui garnissent ce beau tableau sont les portraits des principaux amateurs de peinture qui fréquentaient son atelier.

DU MÊME.

75. — La distribution des comestibles aux Champs-Élysées.

DU MÊME.

76. — Esquisse du tableau de la peste de Barcelonne. Le tableau fait partie des musées de Sa Majesté.

DU MÊME.

77. — L'Ordination, l'un des sept sacrements. Ce tableau est l'un des plus remarquables de cette intéressante suite.

DU MÊME.

78. — Le port d'Honfleur, esquisse terminée du grand tableau placé au Musée royal.

DU MÊME.

79. — Le repas villageois.

DU MÊME.

80. — La danse de village.

DU MÊME.

81. — Le départ de la diligence.

DU MÊME.

82. — L'arrivée de la diligence.

DU MÊME.

83. — Marche d'un troupeau et d'un chariot villageois.

DU MÊME.

84. — Calèche escortée par des cavaliers.

DU MÊME.

85. — Trompette et cuirassier dans un défilé.

DU MÊME.

86. — La procession du Saint-Sacrement.

DU MÊME.

87. — L'école de village.

DU MÊME

88. — Le bivouac.

DU MÊME.

89. — Le relais.

DU MÊME.

90. — Calèche sur une grande route.

DU MÊME.

91. — Mort du grand Condé.

DU MÊME.

92. — Ambulance militaire.

DU MÊME.

93. — La laitière.

DU MÊME.

94. — Combat aux portes de Paris.

DU MÊME.

95. — Calèche et cavalcade.

DU MÊME.

96. — L'abreuvoir.

DU MÊME.

97. — Vue d'un lac bordant les montagnes de la Suisse.

DU MÊME.

98. — Vue de la place du marché et de la fontaine des Innocents.

DU MÊME.

99. — Vue de la place et de la fontaine de l'École.

DU MÊME.

100. — Enfant accompagné de son chien, pleurant sur une tombe.

DU MÊME.

100 *bis*. — Trompe-l'Œil (peint sur volet). Une cruche en grès de Flandre, et un plat de Bernard Palizzi.

LEPRINCE (M. Léopold).

101. — Rochers au bord de la mer.

DU MÊME.

102. — La Communion, l'un des sept sacrements.

DU MÊME.

103. — Le Mariage, l'un des sept sacrements. Scène d'intérieur prise dans la sacristie de Saint-Roch.

LESAINT (M.).

104. — Une salle basse dans un couvent du XIV^e siècle.

DU MÊME.

105. — Petits Auvergnats dans une masure abandonnée.

DU MÊME.

106. — Le Baptême, l'un des sept sacrements

DU MÊME.

107. — Intérieur d'un fournil.

DU MÊME.

108. — Vue intérieure d'un vestibule gothique.

DU MÊME.

109. — Grande vue intérieure et perspective de la cathédrale d'Amiens. Ce tableau est d'une exécution remarquable, surtout dans ses détails.

DU MÊME.

110. — Une église de village.

DU MÊME.

111. — Intérieur de l'église de Notre-Dame-de-Grâce, à Honfleur, avec un grand nombre de figures d'assistants.

DU MÊME.

112. — Intérieur d'un cellier.

DU MÊME.

113. — Un cloître du XIII^e siècle. Sujet historique des guerres d'invasion au moyen-âge.

DU MÊME.

114. — Des chevaliers pénètrent dans un cloître du XIII^e siècle.

DU MÊME.

114 *bis*. — Entrée du souterrain d'un monastère. (Volet.)

LESAINT (Madame).

115. — Intérieur d'un atelier de peinture.

LORDON.

116. — Le peintre malade.

LUCY (M.).

117. — La prière à la Madone, paysage avec figures.

MARIN-LAVIGNE (M.).

118. — L'Extrême-Onction, l'un des sept sacrements

MOZIN (M.).

119. — Vue d'un port de mer.

DU MÊME.

120. — Une plage à marée basse.

DU MÊME.

121. — Bateau de pêcheur à voile, près d'un port.

PENAVÈRE (Mademoiselle EUGÉNIE).

122. — Intérieur d'un cellier. Une jeune fille puise de l'eau.

PICOT (M.).

123. — Cérémonie funéraire dans une communauté religieuse.

POTERLET (M.).

124. — Cavalier faisant ses adieux à sa dame.

RAGUENET.

125. — Une vue du Pont-Neuf au XVIII^e siècle.

RAULIN (M.).

126. — Un lavoir.

RENOUX (M.).

127. — Intérieur d'une chapelle du XV^e siècle.

DU MÊME.

128. — L'offrande à la Madone.

DU MÊME.

129. — Grande vue d'un village avec son église. Ce tableau est, avec son cadre, disposé pour servir d'horloge.

DU MÊME.

130. — Vue de la maison dite de François I^{er}, à Moret, près Fontainebleau.

DU MÊME.

131. — Intérieur d'une chapelle gothique.

DU MÊME.

132. — Intérieur de l'église Saint-Étienne-du-Mont.

DU MÊME.

133. — Scène de naufragés.

DU MÊME.

134. — Vue prise sur les bords de la Seine.

DU MÊME.

135. — Vue des falaises de la Normandie.

DU MÊME.

136. — L'entrée, pour l'ex-voto, dans l'église de Notre-Dame-de-Grace, à Honfleur.

DU MÊME.

137. — La Pénitence, l'un des sept sacrements.

DU MÊME.

138. — Vue souterraine de carrières.

DU MÊME.

138 *bis*. — Moine dans un cloître. (Peint sur volet).

ROBERT-FLEURY (M.).

139. — Des religieux de l'Inquisition lisent la sentence à un prisonnier.

DU MÊME.

140. — Figure de capucin en méditation. (Rome, 1823.)

ROEHN (M.).

141. — Un lavoir.

ROEHN (A.).

142. — Troupeau de moutons conduit par un jeune pâtre.

ROQUEPLAN (M. Camille).

143. — Vue prise aux environs de Paris.

SEBRON (M.).

144. — Vue d'un village traversé par un canal.

TAUNAY.

145. — Moïse frappant le roc.

DU MÊME.

146. — Incendie d'une ville.

DU MÊME.

147. — Le Départ. Médaillon rond.

TRUCHOT (M.).

148. — Palais de style arabe, avec figures.

TURPIN DE CRISSÉ (M.).

149. — Vue de Naples. Effet de clair de lune.

DU MÊME.

150. — Vue du quai de Mergellina, à Naples.

ULRICH (M.).

151. — Pêcheurs sur un rocher, procédant à un sauvetage.

DU MÊME.

152. — Plage à marée basse.

VERNET.

153. — Villageois conduisant un troupeau de bestiaux à travers un gué.

VILLENEUVE.

154. — Vue d'un paysage avec châlet suisse. Ce

tableau est une des jolies productions de ce maître.

WATELET.

155. — Paysage avec figures.

ZUCHARELLI.

156. — Paysage avec figure de pâtre.

ANONYMES.

157. — Prédication dans une église du XIII° siècle.

158. — Intérieur de l'ancien musée des Petits-Augustins. Deux pendants.

159. — Vue d'une rade.

160. — Chariot de foin traversant un gué.

161. — Vue d'un phare en mer.

162. — Vue de rivière près d'un rocher.

163. — Vue de mer et vaisseaux en rade.

164. — Vue d'un pont rompu et chevaux à l'abreuvoir.

165. — Scène de l'histoire des peintres.

166. — Entrée d'une cour.

167. — Cheval blanc au repos. Imitation des maîtres hollandais.

168. — Paysage avec batelet sur une rivière.

169. — Vue de l'hôtel-de-ville de Saint-Omer.

170. — Intérieur d'un port de mer.

171. — Vue prise aux environs de Paris. Les buttes Saint-Chaumont et Pantin.

172. — Paysage avec figures et rivière. Les vendanges.

173. — Le naufrage.
174. — Un effet de lumière dans un escalier.
175. — Chute d'eau traversée par un pont. Étude (signée J.-C.).

FIXÉS.

BERTIN.
176. — Paysage et danse de nymphes.
BOILLY.
177. — Le Marchand de coco.
BOUHOT (M.).
178. — La fontaine des Innocents.
BOUTON (M.).
179. — Deux intérieurs de cloître.
COIGNET (M. Jules).
180. — Paysage traversé par un ruisseau.
DEBUCOURT.
181. — Scène d'intérieur.
DEMARNE et ***.
182. — Le chien qui a perdu son maître, et paysage. Marine.

DROLLING.

183. — La boutique du savetier.

LE PRINCE (A.-X.).

184. — La prière à la Madone.

185. — Un camp.

186. — Intérieur d'une cour à Paris.

187. — La diligence sur une grande route sablonneuse.

188. — Route de village parcourue par un chariot couvert.

189. — La cavalcade élégante sur une grande route.

190. — Pâtre gardant son troupeau.

191. — La sortie de l'école.

192. — Entrée des puissances alliées sur les boulevarts.

193. — Cortége des puissances alliées sur le quai aux Fleurs.

194. — Une grande revue au Carrousel entre les puissances alliées.

195. — Intérieur de ménage ; la poupée habillée.

196. — Promenade aux Champs-Élysées.

197. — L'atelier du peintre.

198. — Intérieur de cuisine.

199. — Cheval blanc à la mangeoire.

200. — Une batterie d'artillerie dans les neiges, costumes du temps de Louis XIV.

201. — Une plage de la Hollande.

LEPRINCE (M. Léopold).

202. — Église de village et troupeau sur une pelouse.

MICHEL.

203. — Deux paysages et route.

ANONYMES.

204. — Turenne endormi sur un affût, et religieuse au cloître.

205. — Intérieur de cloître et tombeau.

206. — Médaillon de fleurs.

207. — L'odalisque et la navigation sous la grotte.

208. — Intérieur de chapelle, procession et paysage.

209. — Deux médaillons; paysages, cadres en cuivre.

210. — Trois médaillons (gouaches).

211. — Cléopâtre; médaillon

212. — Un cloître avec figures, joli fixé.

213. — Portrait de Henri IV, pâte fixée sous verre.

214. — Portrait de Louis XVIII, pâte fixée.

215. — Deux paysages.

216. — Diverses peintures sur bois par A.-X. Leprince, Renoux, Gudin, Marin-Lavigne, etc.

217. — Seront vendus sous ce numéro les objets non catalogués.

FIN.

ORIGINAL EN COULEUR
NF Z 43-120-8

www.ingramcontent.com/pod-product-compliance
Lightning Source LLC
Chambersburg PA
CBHW030121230526
45469CB00005B/1745